PRÉCIS HISTORIQUE
DES
NOUVELLES FONTAINES
FILTRANTES,

Tant Domestiques, que Militaires & Marines,

Approuvées par l'Académie Royale des Sciences.

AVEC

La description des avantages d'une nouvelle sorte de Fontaines, exemtes des lavages ordinaires du sable & autres filtres quelconques, auxquels il ne sera jamais besoin de toucher, & trois Avis: le I^r. où l'on propose des Souscriptions, sans aucun payement d'avance: le II^{me}. sur le prix actuel des Fontaines simples, depuis six pintes jusqu'à quatre voyes d'eau de contenance: le III^{me}. où l'on demande une nouvelle Compagnie.

Prix six sols.

A PARIS,

Chez ANTOINE BOUDET, Imprimeur du Roi, rue S. Jacques à la Bible d'or.

M. DCC. LVIII.

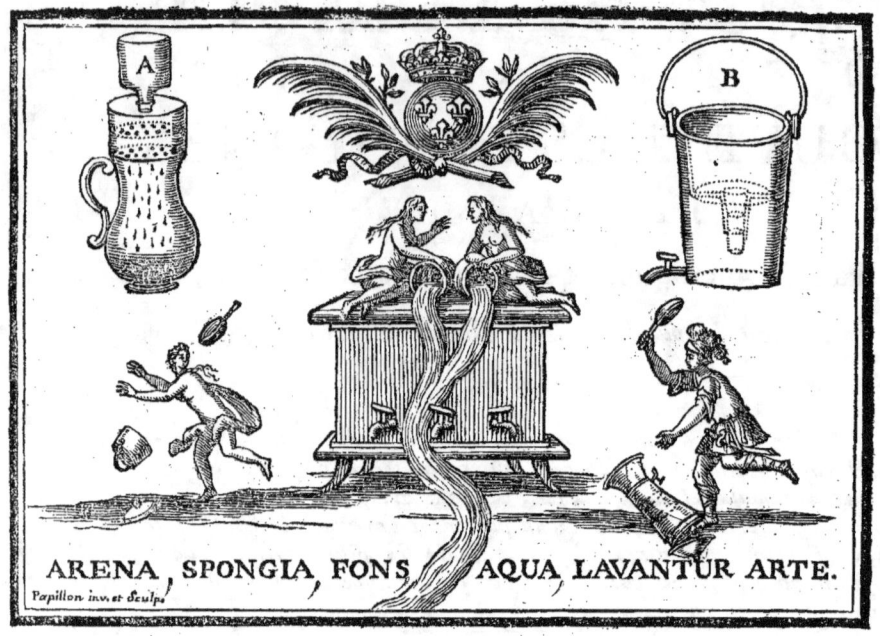

ARENA, SPONGIA, FONS AQUA LAVANTUR ARTE.
Papillon inv. et Sculp.

Ipsa sanitas, quæ summa vitæ perfectio, omnesque ad hanc desideratæ actionum exercitationes, aquæ iterum magis quam aliis rebus debentur & perficiuntur. Incrementum corporis aquâ imprimis absolvitur. Morborum plurimi aquâ fiunt. Horum plurimi tolluntur aquâ sanatio autem felicissima perficitur aquâ. Boerhaave, *de aquâ, pag. 328.*

La santé, qui est le plus grand bonheur de la vie, doit encore mieux son être & sa perfection à l'eau qu'à toute autre chose. Il en est de même de la force & de l'agilité des membres, si désirées pour l'exercice de toutes les actions. L'eau retient ou avance l'accroissement du corps. C'est elle qui fait ou guérit plusieurs maladies en un mot la guérison la plus parfaite & la plus heureuse vient de l'eau.

Ce Docteur dit ceci, après avoir fait la distinction des eaux lourdes, imprégnées de mauvais principes [comme celui du verd-de-gris, surnommé *redoutable* par feu M. de Réaumur,] ou troubles, ou chargées de parties hétérogenes, d'avec les eaux exemtes de ces mauvais principes, bien dépurées & les plus légeres.

Æthiops annos quidem viginti & centum vivit. Quidam verò & superant hos est ibi aqua, supra quam nihil innatat, nec lignum, neque ligno leviora; sed omnia descendunt in fundum, & per hanc aquam longævi sunt. Idem, *de aquâ, pag. 292 & 293.*

L'Ethiopien vit certainement 120 ans, [c'est-à-dire pour l'ordinaire] mais il en est d'autres qui passent ce terme rien ne surnage sur l'eau de leur pays, ni le bois, ni ce qui est plus léger que le bois, mais tout descend dans le fond, & c'est cette eau [*légere*] qui leur fait pousser la vie si loin.

PRECIS HISTORIQUE
DES
NOUVELLES FONTAINES FILTRANTES,

Tant Domestiques que Militaires et Marines,

Approuvées par l'Académie Royale des Sciences,

AVEC

La description des avantages d'une nouvelle sorte de Fontaines, exemtes des lavages ordinaires du sable, & autres Filtres quelconques, auxquels il ne sera jamais besoin de toucher.

LE méchanisme des nouvelles Fontaines filtrantes, formées de plomb, a été déclaré par l'Académie Royale des Sciences, *susceptible à l'avenir de plusieurs utilités en différentes rencontres*. Ce méchanisme a rempli & remplit tous les jours pour le bien public, les vûes de cette savante & illustre Compagnie, depuis l'ouverture du magasin, qui est du 18 Janvier 1751.

Les différentes commodités nouvelles, que les citoyens & les militaires de mer & de terre, trouvent dans les Fontaines, tant domestiques que militaires * & marines, confirment la prédiction, malgré toutes les critiques qui sont tombées avec leurs Auteurs.

* Une Fontaine Militaire *A*, comme une Fontaine Marine *B*. [Cette premiere portative dans la poche, comme une tabatiere] donneront plus d'eau & aussi belle que celle des pierres poreuses, sans avoir les vices de celles-ci. Ces dernieres communiquent à l'eau un principe péttifiant ; elles sont lourdes, embarrassantes, cheres, fragiles, sujettes même la plupart à s'empuantir, sans remede, n'étant pas possible de les laver, comme on lave les éponges. L'eau des sources, comme celle de Ville d'Avray, destinée pour la bouche du Roi & de la Famille Royale, devient encore plus légere dans les petites Fontaines garnies d'une seule éponge, & d'un sable choisi, avec un dégré de pression [pour l'expérience présente seulement] qui ne donne qu'une goutte d'eau de 20 en 20 vibrations d'un pendule. La quantité d'eau filtrée dépend de la multiplication des alveoles de ces petites Fontaines.

L'eau de la Seine, même dans les tems où la Marne y verse son fin limon, est encore plus légere que celles de Ville d'Avray, si après avoir passé dans les nouvelles Fon-

Le plomb critiqué à tout hazard, par quelques personnes peu soigneuses en ce point de leur renommée parmi les Savans, est cependant préférable à l'étaim; mais ni l'un ni l'autre métal ne peuvent nuire. La plus grande dureté de ce dernier fait qu'on en forme des flaccons pour aller chercher l'eau à la Fontaine de Ville d'Avrai. Sa Majesté, la Famille Royale, les Seigneurs de la Cour, les Généraux d'armée, les Officiers les plus distingués, se servent de ces flaccons. Que faut-il conclure de là ? C'est qu'on a vérifié depuis très-longtems, que l'eau insipide ne peut y contracter aucune qualité nuisible.

Le plomb est une seconde espèce d'étaim, que les Chymistes appellent étaim noir; mais il est trop moû pour en former des flaccons qui sont composés d'étaim blanc & d'étaim noir. Le premier donne alors de la dureté au second : l'étaim blanc tout seul ou mêlangé de plomb, vaut moins que le plomb pur, pour conduire ou conserver l'eau. Ce dernier est très-employé

taines domestiques, on la refiltre dans les mêmes petites Fontaines. Elle est aussi légere, sans la refiltrer, en sortant des Fontaines domestiques bien entretenues, avec un banc de sable & deux filtres d'éponges bien appliquées.

Ces expériences sont plus curieuses que nécessaires pour le public ; mais elles peuvent prolonger la vie des Rois, des Princes & des Grands, en état de se contenter sur toutes choses, & sauver plusieurs malades par une eau, dont la pureté & la légereté peuvent se pousser bien loin, par le méchanisme des nouvelles Fontaines, fondé sur les principes du grand Boerhaave.

La même eau de la Seine n'a aucun principe pétrifiant, mais seulement un fin limon de boue imperceptible dans le plus bel état de la riviere, que le sable des Fontaines sablées anciennes ne peut retenir. Voyez le même Boerhaave *De aquâ page 292 & 293*.

L'eau d'Arcueil a un fin limon de pierre également imperceptible, mais nuisible principalement à ceux, qui ont dans le sang & dans les humeurs des dispositions aux obstructions ou au ferment pétrifiant. Les mêmes Fontaines sablées ne peuvent encore retenir ce fin limon, & encore moins celui, qui par une dissolution parfaite s'est converti comme en nature d'eau : il n'est point de filtre qui puisse faire cet effet. De même que l'eau se change en pierre, & en crystal de roche, de même aussi la pierre se change en eau.

L'eau des pierres poreuses tendres & dissolubles ne tire pas tant du principe pétrifiant, attendu son court séjour ; mais elle en emporte nécessairement, en passant au travers de leurs pores. Le ferment pétrifiant est annoncé par Ovide, qui parle d'un fleuve, dont l'eau pétrifie les entrailles.

Flumen habent cicones quod potum saxea reddit
Viscera, quod tactis inducit marmora rebus.

Le témoignage d'un Poëte ancien pourroit paroître fabuleux, s'il n'étoit confirmé par les Naturalistes modernes, dans la *bibliot. chem. curios.* pag. 426.

Du reste le ferment pétrifiant est en évidence dans les tuyaux d'Arcueil, qui s'incrustent intérieurement d'un tuf dur & jaunâtre, qui parvient enfin à les boucher totalement.

On voit à Issy dans le parc de S. A. S. Madame la princesse de Conty, à gauche & vers le milieu, un bassin d'une eau extrêmement limpide, dont le ferment est si fort, que les herbes qui croissent dans le fond de ce bassin, paroissent, en les touchant avec un bâton, formées de fil d'archal. Ces mêmes herbes arrachées & desséchées au soleil, deviennent blanches, roides, fragiles, & se réduisent en sablon, en les pilant dans un mortier.

à Paris, & chez toutes les nations pour le même usage.

Du reste il est pour la bouche, dans les dents creuses & plombées. Il est dans l'estomach, au moyen des dragées de plomb qu'on avalle, sans y prendre garde, en mangeant du gibier. Il est en filet dans les oreilles percées; il est dans l'uretre & dans la vessie des personnes sujettes à la retention d'urine, au moyen des sondes qu'on y introduit, & qu'on y laisse quelquefois à demeure suivant le besoin. Il est à demeure encore dans les chairs des militaires blessés par des balles qu'on n'a pu leur ôter. Enfin on en forme des boëtes pour y conserver l'orvietan & les opiattes. *

L'éponge critiquée encore avec la même inattention, est cependant très-saine de sa nature. Elle est employée dans bien des cas dans la Médecine. On s'en lave le visage, les yeux & les dents. Son odeur & son goût de marecage se perdent & s'effacent par son séjour dans l'eau, renouvellée plusieurs fois pendant quelques jours, & ensuite par des lavages réiterés pendant une heure seulement, en la pressant bien à chaque fois: c'est ainsi que les Parfumeurs préparent d'abord leurs éponges, pour la barbe & autres usages.

Si leur odeur revit, quand on les laisse oisives dans une Fontaine, dont on ne soutire pas l'eau, ou assez, pour tous les be-

* Boerhaave fait ici une différence entre le plomb coulé sur le sable & celui qui a passé par le Laminoir, ou qui est fondu dans un moule bien poli. L'eau s'attache, dit ce Docteur, au métal raboteux, & fuit celui qui est poli. *Videte laminas metallorum expolitissimas : omni artificio certè aqua nullo modo iis adhæret ; imo inde refugit. Ubi eædem ruditer scabræ aquam facile retinent..... asperâ suâ superficie imbibunt aquam ; levigata prorsus eamdem refugiunt. De aquâ pag.* 318.

Le plomb laminé se couvre d'un émail brun obscur en peu de tems, dans la partie qui touche l'eau. Le sable fin ni la boue ne s'y attachent pas. L'étaim très-poli, surtout mélangé, s'incruste dans la suite du sable fin & de cette boue. A la longue, l'eau y fait des trous en corrodant les endroits où se fait cette incrustation. Le premier conseil de santé du Royaume est celui de Sa Majesté qui en fait usage pour l'eau de sa bouche. Il n'en est pas de même de l'étaim pur ou mélangé de plomb employé en vaisseaux qui vont sur le feu pour la préparation des alimens : dans ces cas le feu, les sels & les acides, comme le vinaigre, le jus de citron, &c. agissent sur ces métaux par la conformation de leurs pores, & la puissance qu'ont sur eux les sels & les acides ; puissance, cependant, qu'on peut dire presque idéale, car il n'est guères de particuliers qui ne mangent dans l'étaim pur ou mélangé, ou dans des vaisseaux étamés. Ce n'est pas de l'étaim, qu'il faut se plaindre ; c'est de la nature des vaisseaux étamés. Il convient néanmoins que les étamures soient faites avec de l'étaim pur ; mais l'eau insipide & froide ne peut détacher rien de mal sain de l'étaim pur ou mélangé, & à plus forte raison du plomb pur. Voyez l'*Enciclopédie*, [ouvrage assurément des plus précieux] sur les mots *Cuivre, Etaim, Fontaines,* pour le present ; & sur le mot *Plomb,* lorsque les Auteurs seront parvenus à la lettre P. leurs Ouvrages sont trop bien digerés, pour qu'ils oublient cette différence remarquable entre l'eau seule, telle qu'elle vient de la riviere ou d'une source, & celle qui est employée pour la préparation des alimens sur le feu avec les sels & les acides.

soins d'un ménage, elles ont cela de commun avec tous les autres filtres, comme, par exemple, celui de la vase dans les Fontaines fablées, qui ne filtrent l'eau de mieux en mieux, qu'à raison de cette vase, qui bouche de plus en plus les interstices du sable.

Cette vase même, qui dans le fond est l'unique filtre des Fontaines fablées anciennes, est plus dégoutante que l'éponge, pour peu qu'on y fasse d'attention. Elle s'empuantit dans les chaleurs de l'été, aux approches d'un changement de tems, & dans les cuisines, où l'on fait de grands feux. Dans ces cas les cuisiniers font obligés de faire entrebailler les couvercles de leurs Fontaines de cuivre ou d'étaim, pour faire exhaler la fermentation de la vase avec l'eau, & préserver celle-ci du goût de puanteur.

Les éponges ont encore cela de commun avec le linge, la laine, le papier gris, & tous les filtres connus, quand on les laisse fermenter avec peu d'eau, ou simplement mouillés avec la vase qu'ils contiennent.

Tous les filtres ont ce défaut, par une nécessité absolue de la nature des corps composés de volatil & de fixe. Chacun donne dans ces cas son odeur particuliere. Toutes les Fontaines, fussent-elles formées d'or, ont ce défaut, comme destinées à conserver l'eau qui est pour ainsi dire la premiere boëte de la nature, pour opérer la corruption, dès qu'elle est dormante & fans mouvement; mais ce défaut disparoît, lorsque les fontaines & les filtres font servis journellement d'une nouvelle eau, & que celle-ci est soutirée pour tous les besoins d'un ménage.

Voila pourquoi l'Académie, qui n'ignore rien des effets naturels, a d'abord approuvé sans aucun doute la proposition du filtre de l'éponge qu'elle a reconnu fort sain, le plus puissant de tous, & le plus susceptible d'utilités en différentes rencontres; mais elle a pensé aux doutes du public.

Elle atteste donc à ce sujet dans ses certificats plusieurs années d'expériences faites par plusieurs de ses membres, & par les personnes les plus en état d'en juger. Elle a voulu refuter par-là les objections qu'elle a prévûes, s'agissant d'une machine nouvelle pour la sûreté & la commodité publique dans l'usage de l'eau, le premier & le plus nécessaire de nos alimens.

Après les conseils de l'Académie & l'exemple de plusieurs

Médecins, Chirurgiens & Apoticaires, L. A. S. plusieurs Princes & Princesse du sang, Hôtels de fondation * Royale, Princes Souverains étrangers, Seigneurs & Dames de la Cour, Ducs & Pairs, Maréchaux de France, Cardinaux, Archevêques, Evêques, Ambassadeurs, Magistrats, quantité de noblesse & de personnes de toute condition, principalement les buveurs ** d'eau, ont trouvé par l'usage qu'ils font des nouvelles Fontaines, la vérité des jugemens de l'Académie, moyennant la même attention que l'on donne aux fontaines sablées ordinaires, & qu'elle prescrit.

De ce nombre infini d'expériences, il suit qu'il est absolument impossible qu'aucun filtre, l'éponge la premiere, donne du goût à l'eau renouvellée & soutirée tous les jours, à moins qu'il n'y ait quelque chose de corrompu dans le sable, dans les éponges, ou dans la fontaine. Dans ce cas le remède est facile : il faut vérifier les filtres & les renouveller s'il en est besoin, après avoir examiné tout l'intérieur d'une fontaine quelle qu'elle soit, ancienne ou nouvelle.

Du reste l'expérience du filtre de l'éponge est faite depuis plusieurs siécles à Paris & chez toutes les nations, pour filtrer des liqueurs, & en particulier pour l'eau chez les Africains. Ceux-ci se servent de ce filtre, pour purifier l'eau du fleuve *le Niger*, au moyen d'un bois creusé en forme de sceau, auquel ils font des trous dans le fond pour y appliquer les éponges.

On peut dire ici, que jamais machine nouvelle n'a été si *éprouvée*, si *approuvée* & si *critiquée*. Mais qu'a fait la critique ? Elle est tombée ; l'invention reste solide sur les jugemens de l'Académie, & sur l'approbation du public le plus distingué.

Quant au systême singulier de l'obstruction des reins, au moyen des prétendus filamens de l'éponge, qui peuvent s'en détacher & se glisser dans l'eau filtrée, ce n'est point aux Machinistes d'en décider, il faut des Anatomistes.

Il n'est point de jeune étudiant à S. Côme, qui ne sçache qu'aucune partie des alimens ne va dans le sang que par les veines lactées, & que celles-ci repoussent tout ce qui n'est pas

* M. de Vernay Monmartel a fait mettre 45 Fontaines nouvelles dans l'Ecole Royale-militaire, lorsqu'elle étoit encore à Vincennes. Le Roi a ordonné que MM. les éleves ayent de deux à deux une petite Fontaine dans leurs chambres.
** Les buveurs d'eau sont en naissant les premiers juges, les plus remarquables & les plus dignes de foi, quant au goût & à l'insipidité de l'eau.

digéré & converti en chyle. Or l'éponge ne se digere pas.

Ainsi ni les filamens des blanchettes de linge ou de laine, qui s'en détachent en passant les bouillons ou en exprimant les coulis des viandes, ni aucuns autres filamens imperceptibles de nerfs, de bois, de plumes, de racines, de son, d'écorces ou de fruits, ne peuvent passer au travers de ces veines lactées. Il faut une dissolution infinie, comme celles du ferment pétrifiant de la teinture du cuivre, ou du fer, &c. pour passer avec le chyle dans le sang, & y aller produire ses bons ou mauvais effets.

Si les filamens pouvoient passer dans le sang sans être digérés, tous les hommes seroient sujets à l'obstruction des reins, & à la retention d'urine ; & encore mieux les quadrupedes, qui se nourrissent d'avoine, de foin ou de paille, dont le marc n'est composé après la digestion que d'un nombre infini de filamens, la plûpart imperceptibles qui ont échappé à la mastication & à la digestion.

On peut assûrer l'auteur du systême, que MM. les Médecins premiers maîtres de la santé, & les premiers Juges dans le cas présent, ont décidé, comme l'Académie, que tous les filamens non digérés de quelque nature qu'ils soient, suivent la route du marc des alimens.

Les reins sont donc en toute sureté du côté des prétendus filamens d'éponge, puisque l'estomach du chien qui digere les os ne peut pas les digerer. Mais venons à quelque chose de plus intéressant.

Le principal objet du Roi, du Parlement & de l'Académie dans la concession du Privilége exclusif des nouvelles Fontaines, a été la garantie des dangers que l'on court en mangeant ou en buvant chez soi ou chez ses amis.

Le public commence à faire attention à ce conseil paternel. Ces dangers paroissent même s'enfuir peu à peu avec leur divinité tutelaire, devant un Dieu plus fort qu'elle & tous ses adorateurs de Berlin. *

En voila assez sur la physique des nouvelles Fontaines ; venons maintenant aux commodités dont leur méchanisme est susceptible.

* Voyez la Lettre imputée à deux Philosophes de l'Académie de Berlin. Elle a été imprimée & vendue par les soins & aux frais des critiques, aux portes de toutes les promenades publiques de Paris. Elle se vend encore chez Daniel Chaubert, quai des Augustins à la Renommée, & chez J. B. Herissant, rue neuve Notre-Dame, à la croix d'or & aux trois Vertus. Elle est intitulée *Lettre de M. Formey, Secrétaire perpétuel de l'Académie Royale de Prusse, &c.* Voyez encore les réponses à ces deux Lettres. La pre-

Nouvelle Fontaine exempte des lavages du sable & des éponges.

LE méchanisme le plus essentiel pour la plus grande commodité du public * distingué, consiste à supprimer les lavages des Fontaines, & qu'elles soient toujours propres, c'est-à-dire, exemtes de vase à volonté, sans toucher ni au sable ** ni aux éponges.

L'objet est donc, que ces deux filtres envasés, au point de ne plus donner assez d'eau, se desobstruent d'eux-mêmes par le moyen de l'eau.

Pour cet effet la Compagnie fera construire 500 Fontaines très-solides de 25 voyes d'eau de contenance : elles seront à plusieurs bancs de sable de 4 espéces différentes, choisies & appropriées chacune dans sa loge.

Ces Fontaines ne peuvent être moindres pour pouvoir y pra-

miere par M. Jean Pott, imprimée à Berlin in-4°. Il en est fait mention dans le Journal Etranger du mois de Novembre 1756, pag. 10 & 11. La seconde dans le Recueil d'observations périodiques de Médecine, Chirurgie & Pharmacie, du même mois de Novembre 1757, pag. 340. Il se vend à Paris, chez la veuve Laguette, rue S. Jacques.

La Lettre de M. Formey a défillé les yeux de plusieurs Amateurs du bien public & de leur santé, qui en ont deviné le motif, & reconnu le piége.

Louis XV toujours attentif au bien & à la santé de ses Sujets, a permis depuis la publication de cette Lettre, & à titre de Privilege, une seconde Fabrique de batterie de cuisine, en fer battu à froid & blanchi.

La premiere est chez le Sieur Bavard, rue Baffroi au Fauxbourg saint Antoine.

La seconde en faveur du Sieur Dutartre, est à Montmartre. Le Magasin de vente de ce dernier est établi dans la rue de l'Arbresec, près la rue Bailleul.

C'est ainsi que les auteurs de cette Lettre supposée se sont trompés, dans l'abus qu'ils ont fait de deux noms respectables. Ils ont voulu détruire & raser les asyles de la santé publique, mais ils les ont élevé plus haut, & bâti plus solidement. Ils ont voulu faire mépriser le danger, mais ce danger méprisé se venge tous les jours, & fait l'argument contraire de leur doctrine pernicieuse.

C'est donc avec beaucoup de raison, que M. Dumoulin disoit à un des plus riches particuliers du Royaume, qui dans un âge avancé vouloit jouir des douceurs de la vie & de la santé, *Bannissez les dangers à la mode, & je vous ferai vivre.*

* Sous le nom du Public distingué on entend ici quelques Villes de garnison, les Hôtels de fondation Royale, les Hôtels des Princes du sang, ceux des Seigneurs de la Cour, les Communautés religieuses, les Séminaires, Colléges, Hôpitaux, &c. &c.

** L'Académie a parlé dans son certificat du 9 Juillet 1749 de la facilité de nettoyer les nouvelles Fontaines. C'est là une des rencontres qu'elle a prévûes, & qu'il s'agit de développer. Feu M. de Reaumur avoit toujours insisté à procurer cette commodité au Public. Il vouloit que M. Amy fît travailler à ces sortes de Fontaines. Quelques jours avant que de partir pour sa terre, où ce grand homme est mort, il lui conseilla un moyen [dont il sera parlé dans la suite] pour éluder les difficultés qui s'opposoient aux établissemens nécessaires. Ce sont ces établissemens, disoit-il, qui doivent précéder toutes choses ; c'est là, disoit-il encore, que consiste la meilleure œconomie. Les compagnies & le public y trouvent toujours mieux leurs avantages.

tiquer les nouveaux bancs de fable, les robinets d'argent *intérieurs, les double boëtes, les pièces de marbre & de plomb canellées, les tuyaux, les foupiraux, les cribles, les ventoufes, les jets d'eau & autres pièces intérieures néceffaires pour une filtration abondante, pour la beauté de l'eau, & pour l'exemption des lavages, couteux pour les maîtres, ou inquiettans pour les domeftiques, obligés en hyver de tremper les mains dans l'eau froide.

Au moyen du méchanifme de ces pièces intérieures, qui eft des plus nouveaux du moins dans l'application, ces Fontaines iront toujours & en quelque état que foit la riviere, fans y toucher: car le fable du volume de huit fceaux une fois mis n'en fera jamais ôté pour le laver, fi ce n'eft dans le cas d'un déménagement où fon poids s'oppoferoit au tranfport ** de la fontaine.

Pour fe faire une idée plus jufte de ce lavage, autant qu'il eft poffible, [en défaut d'une expérience préfente aux yeux, au moyen d'une Fontaine de ce méchanifme], il fuffit d'obferver que lorfque le fable envafé ne fournira plus affez d'eau pour tous les befoins des grandes maifons, le porteur d'eau feul chargé de l'opération n'aura d'autre foin,

1°. Que de foutirer toute l'eau qu'il verfera dans une partie de la Fontaine, indépendante de la filtration, au moyen d'un robinet d'argent intérieur, qu'il aura déja fermé.

2°. D'ouvrir les autres robinets d'argent également intérieurs.

3°. De renverfer les pièces de marbre ou de plomb canelées & appropriées à la filtration.

4°. De verfer enfuite fon eau dans la Fontaine, jufqu'à la hauteur & à la quantité qui y feront marquées.

5°. De tenir alternativement deux robinets *** extérieurs ouverts, par lefquels découlera toute la vafe qui s'oppofoit à la filtration, & qu'il recevra dans fes fceaux mêlée avec de l'eau, pour l'aller jetter dans une cour ou à la rue.

6°. Cela fait, & le fable étant defobftrué, il fermera les robinets intérieurs & extérieurs, & ouvrira l'autre intérieur, dont on vient de parler dans le premier article.

* Robinets d'argent, quant aux boiffeaux & aux clefs, tout le refte en étaim.

** Le cas du déménagement n'eft pas à préfumer ici, de la part du public diftingué, dont on a parlé dans une des notes précédentes.

*** Les robinets extérieurs feront formés de cuivre pour la folidité de l'ajutage; mais l'eau ne paffera que par l'étaim, au moyen des moules, dans lefquels ils feront réformés pour ce fujet.

7°. Enfin il remplira la Fontaine pour faire filtrer l'eau à l'ordinaire.

Voila toute la façon du lavage, bien différente de celle des lavages ordinaires longs, pénibles, saliſſans, & dégoutans.

Du reſte l'eau des Fontaines, dont il eſt ici queſtion, ſera beaucoup plus belle que celle des Fontaines ſablées * anciennes, principalement dans les tems où la Marne verſe ſon limon dans la Seine; mais elle n'aura pas le même degré de limpidité, qu'a celle qui filtre au travers du ſable & des éponges.

On pourra cependant, en ſupprimant un banc de ſable & ſans diminuer l'abondance de l'eau de la cuiſine, pratiquer un dernier filtre d'éponges, avec un autre robinet d'argent intérieur, à la volonté des perſonnes qui le demanderont, moyennant 50 liv. de plus haut prix, que celui qui ſera dit ci-après.

Enfin on ne ſera pas obligé d'ôter les éponges de leurs alveoles, pour les laver. Le même méchaniſme ſera bon pour les deux filtres; avec cette différence; 1°. qu'il faudra renouveller les éponges quand on s'appercevra qu'elles ſont uſées; 2°. que pour en faire ſortir la vaſe qui s'arrête ſur leur ſurface & dans leur intérieur, il ſuffira de les toucher pendant la moitié d'une minute au plus, avec un inſtrument formé de trois matieres priſes dans le régne végétal & dans le régne animal, d'ailleurs fort ſaines; car elles ſont en uſage tous les jours dans les meilleures cuiſines: obſervation néceſſaire, pour prévenir les efforts inutiles des critiques, toujours charmés de trouver à mordre.

On peut cependant aſſurer, que comme l'eau reſultante des ſables différens, ne parviendra aux alveoles des éponges que fort claire, celles-ci n'auront pas même beſoin de cette opération : elles y reſteront toujours, ne faiſant d'autre office que celui de raffiner l'eau de la table, juſqu'à ce que l'on ſoit obligé

* Ces Fontaines ſe détraquent aſſez ſouvent, ſuivant l'état de la riviere. Le poids de l'eau trouble ſe trouvant perpendiculaire, le limon de l'eau paſſe dans les interſtices du ſable où elle trouve plus de large. Si ce limon a déja fait une digue dans les interſtices, le poids de l'eau la perce quelquefois, & la vaſe s'échappe un peu dans l'eau filtrée qui devient alors blanchâtre & ſavoneuſe. C'eſt ce qui n'arrivera point aux Fontaines qu'on propoſe ici, quoique ſans éponges. Il y a pluſieurs grandes maiſons dans Paris, dont les maîtres ont acheté juſqu'à 12, 15, & 20 nouvelles Fontaines, depuis le plus petit N°. de celles de l'Ecole Royale-militaire, juſqu'à 8 voyes d'eau ſur ſable. C'eſt dans ces maiſons qu'une Fontaine du méchaniſme préſent conviendra : toutes les Fontaines dont ces maîtres ſe ſont déja pourvûs, ſervies de l'eau de celles-ci, pourront reſter très-long tems ſans avoir beſoin d'aucun lavage, & l'eau y deviendra toujours plus belle, plus légere & plus ſaine.

de les renouveller : ainsi le secret ne deviendra utile qu'aux personnes qui se piquent d'une extrême propreté.

Aucune Communauté n'a encore demandé des Fontaines de 25 voyes d'eau : il n'y a que les Dames de Bellechasse, qui en ayent une de 30 voyes. Mais on n'a pas pu pour ces Dames seules, pratiquer le méchanisme nouveau, dont il est question ici.

Pour une entreprise pareille, il faut le nombre assuré des ouvrages, & le nombre nécessaire des ouvriers. Ce n'est pas tout : il faut des emplois & des employés. Une seule personne ne peut ni tout voir, ni tout faire, ni s'exposer à une garantie générale : il faut aussi les emplacemens convenables, les ustenciles & les approvisionnemens * nécessaires, dont les avances ont surpassé jusqu'ici la hardiesse de la Compagnie. On sçait que les ouvrages à la grosse sont moins couteux aux entrepreneurs & au public.

Plusieurs Compagnies ont passé dans la manufacture des glaces sans pouvoir la mettre en valeur. Si le Roi ne l'avoit aidée, elle ne seroit pas ce qu'elle est à présent. Il en est de même de plusieurs autres manufactures jadis imperceptibles dans leurs naissances & qui font briller aujourd'hui le commerce de la France.

La manufacture des nouvelles Fontaines s'est soutenue dans une espéce d'esclavage forcé qui dure même encore, par des cas imprévus, impossibles même à prévoir ; elle a percé subitement dans les épines malgré l'obscurité d'un magasin souterrain hors de Paris & des yeux des passans.

Après un essay pareil de sept années consécutives & toujours avec succès, on peut dire qu'elle se soutiendra toujours ; mais il lui faudroit trop de tems, pour parvenir avec les fonds qu'elle a, dans sa véritable valeur. En l'état où elle est, cela n'est pas possible avant l'expiration du privilége qui arrivera le 15 Juin 1766.

Cette manufacture doit son établissement à un grand ama-

* C'est-à dire, des atteliers avec tous les outils & ustenciles pour la menuiserie, pour le tour, les moules de cuivre grands & petits, une Fonderie, une Forge, une Potterie, une Fayencerie, &c. Sans toutes ces choses on peut à la verité soutenir la Manufacture, comme on le fait depuis sept années ; mais la peine passe le plaisir de se rendre utile, & ce ne sera jamais au profit des intéressés ; dans quelque entreprise que ce soit, en tout tems, en tout lieu, il faut ce qu'il faut, pour éluder bien des travaux, bien des attentions & des frais frustrés. Le commerce de plusieurs mains est comme la torture d'un directeur. Il n'y a que la premiere main qui puisse indemniser un inventeur, & le faire chérir de sa Compagnie.

teur du bien public, très-distingué par son état & par ses sentimens, puisqu'il a livré ses fonds sans intérêt à la Compagnie, & dans la seule vûe de commencer un établissement qu'il a jugé utile. Il est même prêt à les recevoir de tout honnête homme entendu dans le commerce, & en état de fournir les fonds suffisans, pour mettre l'entreprise au point d'utilité, où il la desire, au plus grand avantage du public.

En attendant un évenement aussi incertain que celui-là, la Compagnie ne peut s'assurer de la solidité des nouvelles avances, que l'amateur veut bien faire encore dans le cas présent & toujours sans intérêt, que par le nombre suffisant des * souscripteurs.

FORME DES SOUSCRIPTIONS.

Les souscriptions se feront au Bureau des nouvelles Fontaines. Lorsqu'elles seront remplies, la Compagnie commencera de faire les établissemens & tous les approvisionnemens nécessaires.

Elle ne pourra livrer les 500 Fontaines en question, qui seront du prix de 700 liv. ** que dans trois années, à compter du jour que toutes les souscriptions seront remplies, sçavoir, 250 Fontaines dans les premiers dix-huit mois aux 250 premiers souscripteurs, & les 250 restantes aux derniers dans les dix-huit mois suivans.

Suivant la solvabilité des souscripteurs, elle leur fera livrer les Fontaines payables dans l'année de la livraison. Elle ne peut pas donner de plus grande assurance du vrai & de son zéle pour l'utilité publique, dans l'usage indispensable de l'eau & des alimens nécessairement préparés avec celle-ci, que de faire de pareilles avances, & de consentir à reprendre toutes les Fontaines livrées qui ne repondront pas aux effets promis, & aux vrais principes de l'Académie.

Les défauts venant des ouvriers employés par la Compagnie, seront reparés sans frais par les mêmes ouvriers qui les demonteront, s'il en est besoin, de toutes piéces exterieures, pour

* C'est le dernier conseil de feu M. de Reaumur, lorsqu'il fut instruit avant son départ des forces de la Manufacture.

** Les Fontaines simples de 15 voyes d'eau seulement & du même méchanisme, mais sans robinets d'argent intérieurs & sans éponges dans leurs alvéoles, couteront 450 liv. On peut en supprimant une partie des piéces intérieures, pratiquer dans l'espace de 15 voyes d'eau, tout ce qui est nécessaire pour l'exemption des lavages, & pour surpasser les Fontaines sablées anciennes, quant à la beauté de l'eau filtrée, sans aucun risque de l'éruption de la vase par les interstices du sable.

voir d'où vient le défaut en présence de deux amis communs.

Hors de ce cas, les acquereurs payeront les réparations des dommages faits dans leurs maisons, ou en donnant six francs pour chaque journée d'ouvrier, ou suivant le prix qui sera convenu.

Du reste on ne trouvera nulle part (pour le prix) des Fontaines de cette contenance & d'un méchanisme pareil. Une fontaine d'étaim d'égale capacité, couteroit 3000 liv. au moins; mais elle est impossible à quelqu'ouvrier que ce soit : il n'y auroit que les ouvriers de la Compagnie qui pourroient y réussir avec les moules & autres ustenciles necessaires qu'on leur fournira.

Ainsi la Compagnie, qui peut en vertu d'un privilége exclusif faire employer l'étaim comme le plomb, & toutes les matieres nécessaires, propose aux curieux ce qu'il y a de mieux, de plus sain, & de plus convenable d'ailleurs à l'œconomie.

Elle doit encore donner avis au public, que pour la commodité & l'œconomie de tous les menages, si petits & si considérables qu'ils soient, dans le peuple, chez les marchands & chez les bourgeois, comme dans beaucoup de maisons privées de gens de condition, on trouvera dans le magasin des Fontaines simples, solides, propres & commodes, & qui donnent une eau fort claire au moyen d'un filtre de sable & un autre d'éponges.

Les plus petites pourront se mettre sur une cheminée, sur une commode ou sur une table, avec des pieds de 4 ou de six pouces de hauteur seulement, pour pouvoir y placer sous les robinets un bassin de barbe, un petit pot à l'eau, une caffetiere ou un gobelet.

Les personnes qui ne veulent ou ne peuvent trop dépenser, & qui cependant ont besoin de beaucoup d'eau filtrée, pourront tirer le même avantage de ces Fontaines, en prevenant les ouvriers. Moyennant six livres de plus haut prix, ceux-ci augmenteront le nombre des filtres, à proportion du besoin & du volume des Fontaines ; mais il faut dans ce cas, qu'un acquereur ait le soin de faire servir sa Fontaine plus souvent, c'est-à-dire d'y faire mettre de l'eau pour la continuité de la filtration, nécessaire à toutes les Fontaines filtrantes ; il faut encore qu'il fasse soutirer l'eau filtrée quelquefois dans le jour, pour en faire sa provision telle dont il aura besoin, dans des bouteilles, dans une cruche ou dans une fontaine de grai. Ces vaisseaux par ce moyen ne contiendront jamais aucun dépot de vase dans le fond,

Il y a beaucoup de personnes seules avec un domestique, qui mangent à l'auberge. Celles-ci n'ont besoin d'eau que pour la barbe, pour se laver les mains, ou pour déjeûner avant que de sortir, ou pour faire collation le soir en revenant chez elles. Les petites Fontaines, dont on va parler, leur seront utiles, pourvû que le domestique soit attentif deux fois le jour à soutirer l'eau filtrée dans des bouteilles, & à renouveller l'eau.

Plus les Fontaines sont petites, plus cette attention est nécessaire. La raison en est, que ne renouvellant pas l'eau, celle-ci gagne le niveau, & les filtres alors oisifs avec une eau dormante & avec le limon qu'ils renferment, tendent à la fermentation, qui ôte à l'eau son insipidité, puisque celle-ci toute seule fermente & se corrompt par son mouvement intestin.

Il y a beaucoup de petits menages à Paris & ailleurs, qui n'ont même besoin que de quelques pintes d'eau filtrée par jour; d'autres qui en usent 1, 2, 3, jusqu'à 4 voyes pour tous les besoins de leurs cuisines & autres suivant le nombre des personnes.

Prix actuel des Fontaines simples.

Fontaine de six pintes sur sable & sur éponges 24 liv.
Fontaine de dix pintes . 30 liv.
Fontaine de demi voye . 36 liv.
Fontaine d'une voye . 50 liv.
Fontaine de deux voyes . 72 liv.
Fontaine de trois voyes . 100 liv.
Fontaine de quatre voyes . 130 liv.

Les Fontaines ci-dessus ne se démontent que par le fond, pour y apporter du remède en cas d'accident ; & cela leur suffit pour remédier à tout suivant leur méchanisme.

Au-delà de quatre voyes, il y a les Fontaines connues depuis l'ouverture du magasin, & qui se démontent de toutes piéces.

DEMANDE D'UNE NOUVELLE COMPAGNIE.

S'il se trouve quelque personne au fait du commerce, & qui puisse elle seule, ou former, ou représenter une nouvelle Compagnie, elle pourra s'adresser à M. Guenon. Notaire rue [illisible] qui lui donnera tous les éclarcissemens necessaires pour l'intelligence des chiffres suivans, & des conditions très-avantageuses, dont le détail & l'explication excederoient les bornes d'un précis, & d'ailleurs sans utilité pour le Public. On ne

demande qu'un seul associé, sauf à celui-ci, s'il le trouve bon, de s'entendre avec d'autres.

Q.I.S. [I.O.M] 3.O.M.] 4.M.] 7.M.9.c.] 5.c.] 8.M.4.c.]
8.M.9.c.] 4.M.5.c.] 8.2.M.]
I.U.A.R.V.E.I.S.] 22.M.30.] 23.M.20.] 2.M.8.c.] 11.c.
19.] 12.c.30.] 16.M.50.] 6.M.6.c.] 9.c.8.7.] c.50.] 8.c.90.]
3.M.22.] 12.c.72.] M.53.] 6.c.25.] 7.c.32.] 60.] S.E.I.I.6.
A.U.] I.I.IX.P.

Vû l'Approbation du sieur Clairaut. Permis d'imprimer à la charge d'enregistrement à la Chambre Syndicale. Ce 25 Janvier 1758. BERTIN.

Enregistré sur le Registre de la Communauté des Libraires & Imprimeurs de Paris, N°. 3742, conformément aux Reglemens, & notamment à l'Arrêt du Conseil du 10 Juillet 1745. A Paris ce 28 Janvier 1758. P. G. LE MERCIER, Syndic.

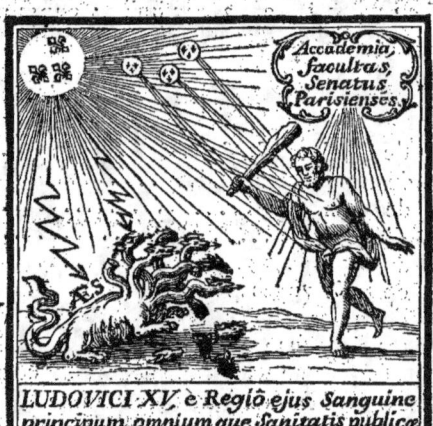

LUDOVICI XV, è Regio ejus Sanguine principum, omnium que Sanitatis publicæ magistrorum, AMICIS humani generis viribus, cum Hydrâ pugnans debellaturus eam è longinquâ regione infimâ rerum suarum summâ inconsulto derelictâ, parisios ascendit AMICUS difficultatum inscius, attamen per plurimos annos ineffabilia passus, jam vincere cœpit utilitatis publicæ hostia, innumeris que licet vulneribus confossus, omnino vincet ubique, vivens vel in posterum: cæterum minimè sui jactans, omnis nam que homuncio talibus viribus ac veritate firmatus, vel regiorum tantummodo sonorum echo novus est hercules, hercule fortior.

www.ingramcontent.com/pod-product-compliance
Lightning Source LLC
Chambersburg PA
CBHW030130230526
45469CB00005B/1890